Landesstelle für die
nichtstaatlichen Museen
in Bayern

T0337733

DIE
MÜNCHNER
KAISERBURG
im Alten Hof

Deutscher Kunstverlag München Berlin

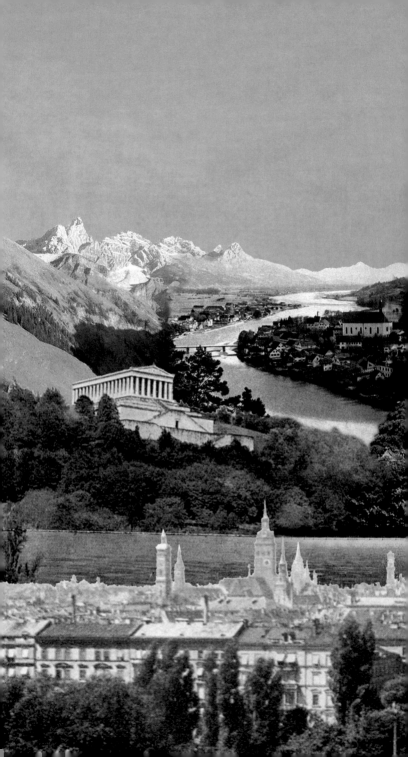

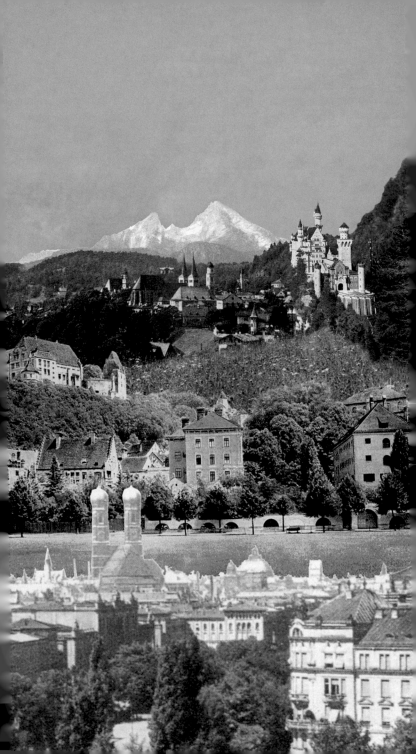

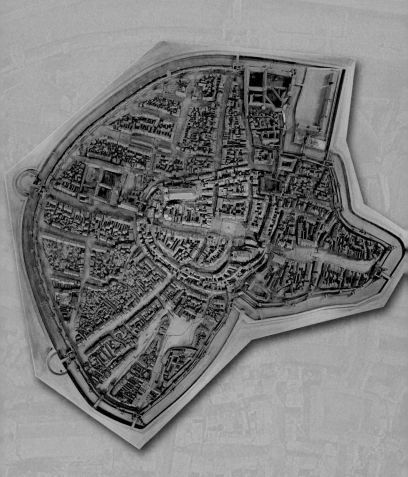

Das mittelalterliche München im
Stadtmodell von Jakob Sandtner, 1570.
Farbig hervorgehoben der Alte Hof und
der Bereich der ältesten Stadtmauer um 1200.
Original im Bayerischen Nationalmuseum,
München

DIE MÜNCHNER KAISERBURG
DER ALTE HOF ALS ERSTER
HERRSCHERSITZ IN MÜNCHEN

D er Alte Hof ist der älteste Herrschersitz der bayerischen Herzöge aus dem Geschlecht der Wittelsbacher in München. Seine Anfänge führen 800 Jahre zurück in das 12. Jahrhundert.

Die bauliche Gestalt des Alten Hofes veränderte sich parallel zur Entwicklung der Stadt München selbst. Die enge Verflechtung zwischen Landesherr und Stadt zeigte sich in vielen Bereichen schon im Mittelalter: • beim Recht
• in Wirtschaft und Handel
• im Bereich von Kirche und Religion
• bei Bauwerken.
Sie findet außerdem ihren Ausdruck in den verschiedenen Bildelementen der Siegel und Wappen der Stadt München. Ab dem 16. Jahrhundert nahm München immer mehr den Charakter einer reinen Residenzstadt an.

Die burgähnliche Anlage des Alten Hofes war zunächst nur sporadisch, ab dem späten 13. Jahrhundert dann vorrangig Sitz der oberbayerischen Herrscher. Bedeutende Persönlichkeiten aus dem Hause Wittelsbach prägten ihr Aussehen: Herzog Ludwig IV., 1314 zum deutschen König gewählt, 1328 zum Kaiser gekrönt, hatte hier seinen bevorzugten Wohnsitz. Auch andere Herzöge ließen über Jahrhunderte hinweg den Alten Hof ausbauen und verschönern. Im 16. Jahrhundert wurde das Herrschaftszentrum der Wittelsbacher an die Stelle der heutigen Residenz verlegt. Seither kamen dem Alten Hof viele neue Funktionen zu, darunter diejenige als Finanzzentrum des bayerischen Herzogtums und Staates.

Ludwig IV., der als Kaiser Ludwig »der Bayer« in die Geschichte einging, ist für den Alten Hof von besonderem Interesse, weil Ludwig über Jahrzehnte im Brennpunkt der europäischen Politik stand – und mit ihm auch seine Burg, deren prominentester Bewohner er war. Zu seiner Zeit wurden auch die Reichsinsignien in der Lorenzkapelle aufbewahrt. Die Jahre um 1324–1350 können daher wohl als die glanzvollsten und bedeutendsten des Alten Hofs gelten.

MÜNCHNER STADTGESCHICHTE

Hof und Stadt – Die Entwicklung Münchens unter dem Einfluss des Herrscherhauses Wittelsbach

Marktgründung und Stadtbefestigung

1158

Marktgründung durch den Welfen Heinrich den Löwen, Herzog von Bayern. Die Salzstraße von Salzburg nach Augsburg kreuzte hier den Handelsweg, der von Italien über Innsbruck nach Nürnberg führte. München hatte etwa 1000 Einwohner.

Um 1200

Die erste Stadtbefestigung entstand unter dem Wittelsbacher Herzog Otto. Der bogenförmige Verlauf dieser wehrhaften Stadtmauer ist bis heute am Verlauf der Häuserzeilen des Stadtkerns ablesbar. München war durch fünf Zolltore zugänglich: Hinteres Schwabinger Tor, Vorderes Schwabinger Tor, Talburgtor (das einzig noch erhaltene), Altes Sendlinger Tor und Kaufinger Tor.

1255

Ab 1255 etablierten die Herzöge von Oberbayern schließlich ihren Sitz in München, wo das Herrscherhaus Wittelsbach fortan regierte. Ihre Burg bestand aus der Burgmauer, die Teil der Stadtmauer war, einem größeren steinernen Gebäude als Wohnhaus und zwei hölzernen Pfostenhäusern – wohl Wirtschaftsgebäude und Werkstätten.

1271

Die Frauenkirche wurde 1271 neben St. Peter zur zweiten Pfarrkirche der Stadt. Obgleich die Bürger für die Baukosten aufgekommen waren, diente sie zugleich als fürstliche Hofkirche, in der Angehörige der Wittelsbacher Dynastie ihre letzte Ruhe fanden.

1294

Das erste städtische Grundgesetz wurde den Münchnern 1294 von Herzog Rudolf bestätigt. Die Bürger der Stadt zahlten erhebliche Steuern an das ständig finanzschwache Herrscherhaus, ihren Stadtherrn, erhielten aber im Gegenzug besondere Privilegien und Rechte.

Aufschwung von Hof und Stadt

Bis 1300

Die Herzöge förderten die Stadterweiterung Münchens, indem sie Grundflächen zur Verfügung stellten. Es war zwar Aufgabe der Bürger, die neue Stadtmauer zu errichten, aber die Herzöge unterstützten sie darin. Sie überließen ihnen hierfür einen Teil ihrer Einkünfte aus den Zöllen, die an den Stadttoren erhoben wurden. Die Wittelsbacher begünstigten die Ansiedlung vieler Orden in München, beispielsweise der Franziskaner 1257 oder der Augustiner 1294. Der Bau dieser Klöster prägte das Stadtbild wesentlich. Die Bevölkerungszahl war um 1300 auf 5000 gestiegen.

1384

Durch die Erweiterung des Stadtgebietes war das Burggelände von Bürgerhäusern umgeben und nicht mehr am Rande der Stadt. Bei Konflikten mit der Bürgerschaft hatte dies Nachteile für die Stadtherren. Sie errichteten deshalb ab 1384 an der Nordost-Ecke des neuen Mauerringes eine uneinnehmbare neue Burg, die sogenannte Neuveste, die von Wassergräben umschlossen war. Die Stadtherren grenzten sich so innerhalb der Stadt von den Bürgern ab. Die frühere Burg und Residenz der Herzöge, ab jetzt der Alte Hof genannt, wurde nunmehr als Wohnung der wachsenden Hofgesellschaft und später als Amtsgebäude von den Landesherren genutzt.

1470

Das wirtschaftliche Zentrum der Bürgerschaft war der Schrannenplatz, der heutige Marienplatz, der ganz selbstverständlich höfische Veranstaltungen, wie beispielsweise Ritterturniere, aufnahm. Ab 1470 erbauten die Münchner einen Tanzsaal, ein Gebäude, das

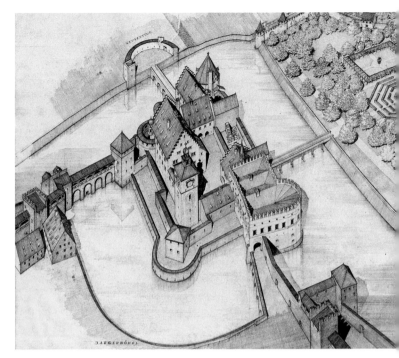

Neuveste, Rekonstruktion des Zustands um 1540

inzwischen als Altes Rathaus bekannt ist. Auch in diesem bürger-
lichen Raum feierten die Herzöge ihre Feste, wie Hochzeiten oder
Erbhuldigungen.

1493
In seiner Weltchronik schrieb Hartmut Schedel 1493 über die Stadt:
»München an dem Fluss Yser gelegen ist under der fürsten Stetten
in teutschen landen hochberühmt und in bayerland die namhaf-
tigst.«

1505
München wurde 1505 zur Hauptstadt ganz Bayerns – die Stadt war
damit nicht nur fürstlicher Zentralort, sondern gleichzeitig Verwal-

tungsmittelpunkt Bayerns. Dieser bedeutende Entwicklungsschritt Münchens ist ihren Stadtherren zu verdanken.

1570

Die herzogliche Macht wurde auch in einem originalgetreuen Modell der Stadt demonstriert, das Herzog Albrecht V. 1570 von Jakob Sandtner anfertigen ließ. Dieses stellt den Zustand der Bürgerstadt dar, kurz bevor sie sich zur herrschaftlichen Haupt- und Residenzstadt, genannt »fürstliche Stadt München«, wandelte. Die Bürger wurden fortan räumlich wie auch wirtschaftlich zurückgedrängt.

Barock und Absolutismus – Umbau Münchens von der Bürgerstadt zur Fürstenresidenz

Bis 1600

Für Großprojekte der Stadtherren wurden sehr viele Bürgerhäuser niedergerissen. An der Kaufinger Straße mussten beispielsweise 34 Bürgerhäuser dem Bau des Klosters der Jesuiten mit der Michaelskirche weichen.

1618–1648

Die Befestigungsanlagen mussten wegen der Bedrohung während des Dreißigjährigen Krieges ab 1619 erneuert werden. Mächtige Wallanlagen umschlossen nun die Stadt. Das Stadtgebiet wurde dabei lediglich um den Hofgarten erweitert. Die Bürgerschaft wurde zur Bewältigung dieser monumentalen Bauaufgabe für viele Jahre vom Landesherrn zu Arbeiten herangezogen.

Innerhalb der Stadtgrenzen veränderte sich das Stadtbild ebenso: Die kleinen Parzellen der Bürgerhäuser nahmen ab, weil Hof und Kirche mit ihren Repräsentationsbauten immer mehr Platz – ein Viertel der ganzen Stadtfläche – einnahmen. Der Hofstaat wuchs auf 1000 Personen an. Die Bürger stockten indes ihre Häuser auf oder bauten, um der Wohnungsnot zu begegnen, Wohnhäuser in den ehemaligen Hausgärten.

In der 1. Hälfte des 17. Jahrhunderts wurde die ehemalige Neuveste soweit ausgebaut, dass sie keine befestigte Residenz mehr, sondern eine der bedeutendsten Schlossanlagen ihrer Zeit war.

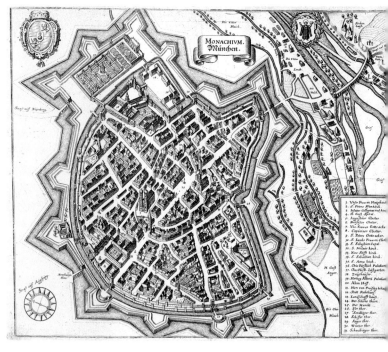

Ansicht Münchens von Matthäus Merian, 1644

1789

Kurfürst Karl Theodor veranlasste 1789 die erste Bebauung außerhalb der Stadt: die Anlage des »englischen Gartens«, eines weitläufig angelegten öffentlichen Parks. Im Jahre 1795 ging er noch einen für die Stadtentwicklung wesentlichen Schritt weiter. Der Kurfürst entschied, dass »München hinfort keine Festung seye, seyn könne, noch seyn solle«. Der Abbruch der Tore und die Einebnung der Festung begann. In den Stadtansichten ist München nun nicht von Mauern, sondern von Natur umgeben.

Bis zum Ende des 18. Jahrhunderts stieg die Einwohnerzahl bei einem seit dem Mittelalter gleichbleibenden Stadtgebiet von 10 000 auf 40 000 Einwohner.

**Säkularisation und Klassizismus – Stadterweiterung
nach dem repräsentativen Anspruch der Könige**

1800–1850

Die Verdichtung innerhalb der befestigten Stadt zeigt sich deutlich,
wobei die großzügigen Platzanlagen des Hofes im Kontrast zur
Kleinteiligkeit des bürgerlichen Stadtkernes stehen und den alten
Hauptplatz der Stadt bei weitem übertreffen. Ein geräumiger Platz
vor der Residenz (Max-Joseph-Platz) und die städtebauliche Auf-
wertung Münchens konnte erst erzielt werden, als das mittelalter-
liche Franziskanerkloster abgerissen wurde.

1806

Mit der Erhebung Bayerns zum Königreich 1806 erlangte München
neue Funktionen in der Staatsverwaltung. Die Einwohnerzahl stieg
innerhalb von nur 25 Jahren um 25 000 Personen auf 65 000. Der
König nahm sich der Stadtplanung an und bereits 1808 wurde ein
Erweiterungsgebiet im Norden angelegt, die Maxvorstadt rund um
den Karolinenplatz. Die Königliche Hauptstadt gewann zudem
repräsentative Bedeutung für das ganze Land. Die in einem stren-
gen Raster geplanten Vorstädte Max- und Ludwigsvorstadt wurden
mit neu geschaffenen Hauptachsen direkt mit der Residenz ver-
bunden. Damit war ein neues Zentrum in München, das königliche
Zentrum, definiert.

1825–1848

Kein Herrscher prägte das Stadtbild Münchens wie Ludwig I. Sein
Interesse galt den Künsten und der Architektur. Ludwig war der
Überzeugung, dass die internationale Geltung Bayerns wesentlich
vom Glanze der Hauptstadt abhinge. Seine Stadtplanung diente
nicht nur funktionellen Bedürfnissen, sondern auch einem Bild der
Stadt als Sitz des Herrschers und der Künste.

In seiner Regierungszeit von 1825–1848 entstanden zahlreiche
Monumentalbauten, wie die Pinakotheken, die Propyläen und die
Glyphothek, die jedoch teils – wie beispielsweise die Ludwigs-
kirche – von der Kommune finanziert werden mussten. Die Bebau-
ung der Vorstadt entlang der Schwabinger Landstraße fiel nach
wenigen Jahren den klassizistischen Repräsentationsbauten Lud-

wigs I. bei der Anlage der Ludwigstraße zum Opfer. In der Residenz verwirklichte Ludwig mit Umbauten und Erweiterungen wie dem Festsaalbau und dem Königsbau die Selbstdarstellung des Monarchen. Die Einwohnerzahl Münchens verdoppelte sich bis 1850 auf 120 000 Personen.

Bürgerstadt München – Industrialisierung, Aufbruch zur Großstadt und Emanzipation des Bürgertums

1850 – 1900

Bis Mitte des 19. Jahrhunderts wurde die Stadtgemeinde vom König regiert. Erst die Gemeindereform von 1869 gestand der Kommune größere Handlungsfreiheiten zu. Auch zeigte das Königshaus nach der Regierungszeit Ludwigs I. keine städteplanerische Initiative mehr. Neuerungen im Stadtbild brachte die Industrialisierung: Die Gewerbeansiedlungen wuchsen und fanden im historischen Stadtgebiet keinen Platz mehr. Seit Mitte des 19. Jahrhunderts begannen Stadterweiterungen mit privatwirtschaftlichen Interessen.

Der bisherige Stadtbereich wurde durch Eingemeindungen der umliegenden Dörfer und Vorstädte wesentlich vergrößert. 1854

Ludwigstraße, kolorierte Lithographie, um 1865.
Original im Münchener Stadtmuseum

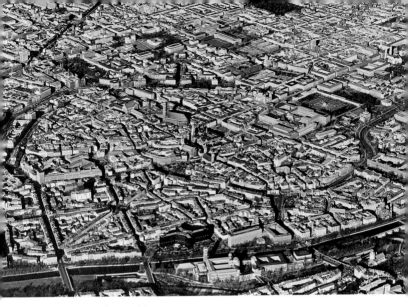

Luftaufnahme Münchens, 1983

kamen Au, Giesing und Haidhausen zu München, 1864–1892
Ramersdorf, Untersendling, Neuhausen, Schwabing und Bogen-
hausen. Die Einwohnerzahl vervierfachte sich in der Zeit zwischen
1850 und 1900 auf 490 000 Personen, das Stadtgebiet wurde ver-
dreifacht.

Die Bauten der Gründerzeit im Stadtkern – Bankgebäude,
Bierhallen oder Kaufhäuser – wurden auch auf Kosten historischer
Bürgerhäuser errichtet. Diese Präsentation einer modernen Haupt-
stadt war nun nicht mehr monarchisch, sondern großbürgerlich
angelegt. Sie ist Ausdruck des großen wirtschaftlichen Erfolges des
Münchner Bürgertums während der Industrialisierung.

1918

Mit der Revolution von 1918 endete die Herrschaft der Wittels-
bacher in Bayern. Seit 1920 ist die Residenz der Herzöge und
Könige als Museum zugänglich.

Beim Wiederaufbau Münchens nach den Kriegszerstörungen
des Zweiten Weltkrieges wurden die Bewahrung des historischen
Stadtbildes und die Modernisierung miteinander verbunden. Ende
der 1950er Jahre überstieg die Einwohnerzahl die Millionengrenze.

Befestigung von Stadt und Burg

Der Alte Hof als Sitz des bayerischen Herzogs und Stadt-
herrn lag im nordöstlichen Eck der ersten bebauten
Münchner Stadtbefestigung auf einer Geländekante
westlich des Ufers der Isar (sog. Altstadtterrasse) und orientierte
sich nach Schwabing hin. In Schwabing hatten die Wittelsbacher
zuerst die alte Machtposition der Freisinger Bischöfe im Münchner
Umland abgelöst.

Stadt- und Burgbefestigung wurden vermutlich in einem
errichtet: Die älteste, hier sichtbare Burgmauer datieren die Archä-
ologen in das späte 12. Jahrhundert. Sie entspricht in ihrer Bau-
weise derjenigen der gleichaltrigen Stadtmauer. Die Ziegelwände
des zweischaligen Mauerwerks enthalten als Kern eine Füllung aus
Mörtel- und Isarkieselschichten. Zusätzlich erhielt der Alte Hof
damals einen 3 Meter tiefen und 11 Meter breiten Graben zur Stadt

Freigelegtes Stück der alten Burgmauer

Die Struktur dieses Mauerstücks entspricht jener der alten Münch-
ner Stadtmauer aus dem Ende des 12. Jahrhunderts: die Ziegel-

Nördliche Außenmauer der Burg,
Ziegel aus dem 12. Jahrhundert

Dunkler Erdstreifen
unterhalb des ersten,
am Ende des 12. Jahr-
hunderts errichteten
Fundaments

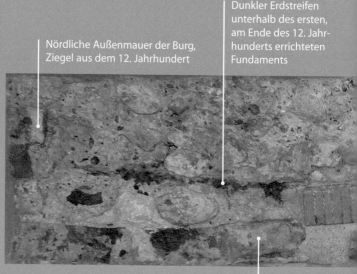

Späteres Fundament, entstanden im Zuge der
Aufstockung des Burgstocks, ca. 1460/70

hin, der erst gegen Ende des 14. Jahrhunderts aufgefüllt und über-
baut wurde.

Als Ludwig der Strenge 1255 München zum Verwaltungssitz
des oberbayerischen Herzogtums machte, wurde der Alte Hof aus-
gebaut und erhielt vermutlich auch einen zweiten Zugang nach
Süden zur Stadt hin, etwa an der Stelle des heutigen Torturms.

In der »Purchstrazz« siedelten sich zahlreiche Dienstleute des
Herzogs an. Die unter ihm begonnene zweite Stadtmauer vergrö-
ßerte das befestigte Gebiet bereits derart, dass der Alte Hof nun
eher in der Stadt als an ihrem Rand lag.

Die Neuveste, die die Herzöge ab 1384 errichten ließen, lag als
Wasserburg erneut im nordöstlichen Eck der zweiten Stadtmauer.
Sie wurde sukzessive ausgebaut und verwandelte sich ab dem
16. Jahrhundert zur Residenz der Wittelsbacher. Von hier aus wurde
jetzt ganz Bayern regiert.

wände des zweischaligen Mauerwerks enthalten als Kern eine Fül-
lung aus Mörtel- und Isarkieselschichten. Die Umbaumaßnahmen
der späteren Jahrhunderte haben deutliche Spuren hinterlassen.

Füllmaterial der ehemals zweischaligen
Burgmauer: Isarkiesel, Bruchsteine
und Kalkgemisch

Die südliche Außen-
mauer der Burg wurde
im 19. Jahrhundert beim
Anbau des kleinen Keller-
raumes abgetragen

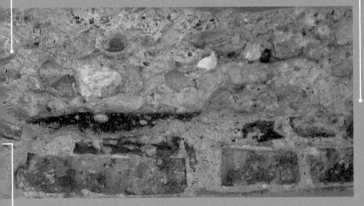

In den Jahren 2000 – 2003 eingefügte
Ziegel zur Sicherung der Bausubstanz

Salzscheibe aus
dem Salzbergwerk
Berchtesgaden

Wirtschaft und Handel

Die Gründung des Marktes bei der alten »villa munichen«, an der Straßenkreuzung der Nord-Süd- und Ost-West-Verbindungen, und der Bau einer Isarbrücke im 12. Jahrhundert gingen auf wirtschaftliche Interessen von Reich und Herzogtum zurück: Am Standort München entwickelte sich ein einträglicher Fernhandel. Von Osten her kam vor allem das kostbare Salz, vom Süden der Wein sowie Metalle. Aus dem Norden gelangten Tuche auf den Markt.

Die Herzöge aus dem Haus Wittelsbach förderten den Handel nach Kräften: Sie erteilten der Stadt die Privilegien des sogenannten Stapel- und Wegzwangs, was Münchens Monopolstellung als Durchgangs- und Umschlagplatz für alle Salztransporte aus Reichenhall in Richtung Westen gewährleistete. Diese für die Münchner Kaufleute und herzoglichen Stadtherren gleichermaßen profitablen Handelsfreibriefe wurden vom Herzogtum bis 1587 respektiert. Danach übernahm der entstehende Territorialstaat die Koordination des Handels und entschädigte die Bürger durch fixe Geldzuweisungen.

Auch in anderer Hinsicht waren Hof und Bürgertum lange Zeit aufeinander angewiesen: Die Herzöge ließen sich finanziell im 14. und 15. Jahrhundert sehr oft durch wohlhabende Münchner mit persönlichen Darlehen sowie durch städtische Regel- und Sonderabgaben unter die Arme greifen. Umgekehrt zogen etliche Bürger individuell Gewinn aus der Nähe des Hofes, dem sie alle benötigten Waren lieferten. Für bedürftige Menschen im aufstrebenden München finanzierten Bürger und Herzog im 13. Jahrhundert gemeinsam beispielsweise auch den Auf- und Ausbau des Heiliggeistspitals als Herberge und Unterkunft.

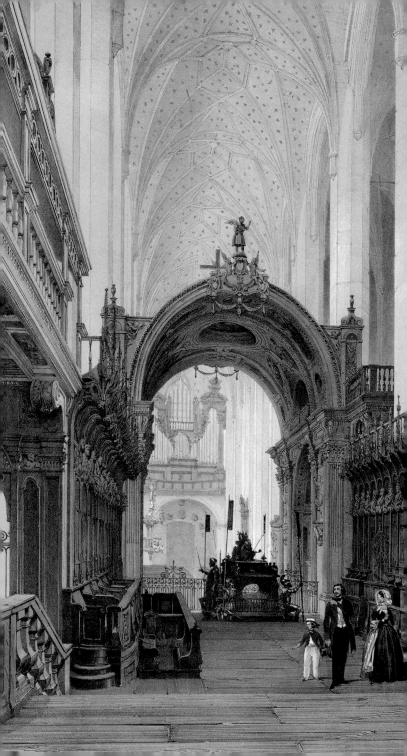

Kirche und Dynastie in München

Für die Seelsorge in der Stadt gab es schon früh die Peterskirche. Die Herrscher selbst verfügten wohl im Alten Hof über eine eigene Kapelle für den täglichen Messbedarf. Die Frauenkirche wurde 1271 zur zweiten Pfarrkirche des »unermesslich gewachsenen« Münchens ernannt. Parallel zum Ausbau des Alten Hofes und der gesamten Stadt war ein älteres Marienheiligtum zu einer Kirche ausgebaut worden. Die Wittelsbacher werteten diese Kirche intensiv im dynastischen Eigeninteresse auf: Ludwig der Bayer ließ im Hochchor der Frauenkirche seine erste Gemahlin Beatrix 1322 bestatten und stiftete 1331 einen Kaiseraltar sowie eine Kaisermesse.

Auch Kaiser Ludwig selbst wurde 1347 dort beigesetzt, gefolgt von zahlreichen Verwandten. Der Frauenkirche kam damit der Rang einer Familiengrablege und echten Herrschaftskirche innerhalb der Stadt zu. Zwar gelang eine von den Herzögen betriebene Aufwertung zur Bischofskirche lange Zeit nicht. Doch errangen sie für die Frauenkirche 1494 immerhin den Status eines fürstlichen Kollegiatstifts.

Wittelsbachische Herrscher ließen das Grab ihres Ahnen weiter ausbauen und stellten es im 17. Jahrhundert sogar unter den damals neu errichteten Bennobogen an zentraler Stelle im Chor auf, wo es bis ins 19. Jahrhundert zu bewundern war.

Die herzogliche Förderung erstreckte sich seit dem 13. Jahrhundert auch auf viele Orden, die sich in München niederließen, etwa
• die Augustiner in der Neuhauserstraße (um 1290)
• die Franziskaner (1257), die später nördlich des Alten Hofs zu finden waren und zur Zeit Ludwigs des Bayern prominente Geistesgrößen aufnahmen
• die Klarissen am Anger (1284), wo auch etliche weibliche Mitglieder der Familie Wittelsbach lebten.

Grabmal Ludwigs IV. unter dem Bennobogen in der
Münchner Frauenkirche, Aquatinta, 19. Jahrhundert

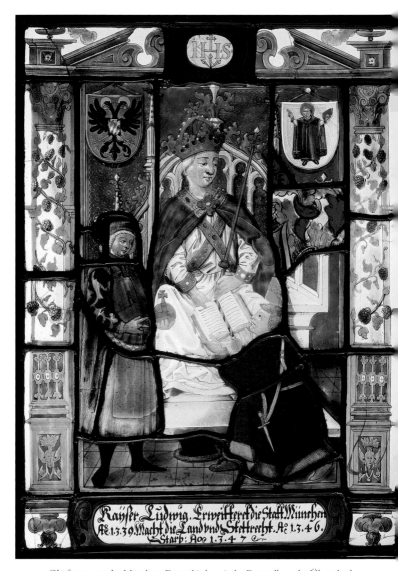

Glasfenster aus der Münchner Frauenkirche mit der Dartstellung der Übergabe des Stadtrechts, 1. Hälfte 17. Jahrhundert. Original im Bayerischen Nationalmuseum, München

Stadtherrschaft

Den Ausbau Münchens von einer Siedlung zum Fernhandelsplatz mit Brücke, Zoll und Münzrecht vor 1158 ging auf den bayerischen Herzog Heinrich den Löwen zurück. Dabei prägte die Konkurrenz mit dem Freisinger Bischof und dessen Föhringer Markt die städtische Frühzeit.

Die Rechte in der Stadt – und damit auch die Einnahmen – teilte sich der Herzog anfangs mit dem Bischof. Während die Wittelsbacher jedoch ihre Position ausbauen konnten, schwand die Macht des Bischofs im 13. Jahrhundert. Die wachsende Bürgerschaft verschaffte sich unterdessen immer mehr Mitsprachemöglichkeiten.

1286 wird in den Quellen erstmals ein Stadtrat erwähnt. 1294 erwirkten die Bürger bei Herzog Rudolf sogar ein erstes Stadtrecht. Während zuerst nur hochrangige Dienstmannen des Adels die Bürgerschaft repräsentierten, stiegen seit Beginn des 14. Jahrhunderts immer mehr Angehörige des Handels- und Handwerkerstandes zu Vertretern der Stadt auf. Neben dem »Inneren Rat« etablierte sich ein »Äußerer Rat«, der diesen sozialen Aufsteigern Mitspracherechte bei der Verwaltung kommunaler Angelegenheiten einräumte.

1340 gewährte Kaiser Ludwig den Münchner Bürgern ein wesentlich erweitertes Stadtrecht. Die wittelsbachische Stadtherrschaft behielt die Finanzhoheit und die »hohe« Gerichtsbarkeit sowie andere wichtige Rechte, etwa dasjenige, Stadträte zu bestätigen und von der Bürgerschaft Unterstützung im Kriegsfall einzufordern.

Indem sie städtische Räumlichkeiten für eigene Zwecke nutzten, machten sie ihre Stellung als Stadtherren auch klar sichtbar: Im heutigen Alten Rathaus, dem städtischen Tanzhaus, wurden herzogliche Gäste bewirtet, Fürstenhochzeiten gefeiert und die städtischen Treueide jeweils den neuen Herzögen gegenüber geleistet. Deshalb bezieht sich auch die prächtige Dekoration des Alten Rathauses vornehmlich auf die Dynastie Wittelsbach.

Stadtsiegel – Stadtwappen – Stadtfarben

Die Bildelemente in Siegel und Wappen der Stadt München sprechen von der engen Verbindung zwischen Stadt und Stadtherrn. Die Figur eines Mönches im Stadttor verweist auf die früheste Nennung des Marktplatzes bei »munichen« im Jahre 1158: Dort, wo München gegründet wurde, hatten sich schon früher Schäftlarner Mönche angesiedelt. Der Adler deutet darauf hin, dass München zwischen 1180 und 1240 als ein vom

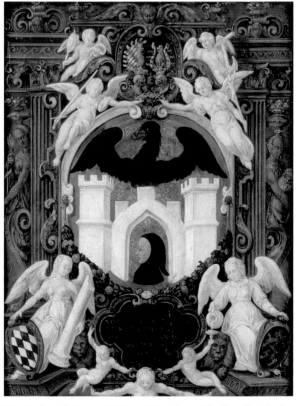

Barocke Gemäldefassung (1606) nach dem ältesten Münchner Stadtsiegel von 1239/1249. Original im Münchner Stadtmuseum

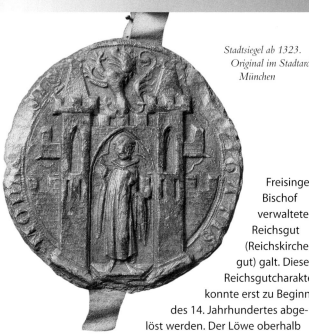

Stadtsiegel ab 1323.
Original im Stadtarchiv
München

Freisinger Bischof verwaltetes Reichsgut (Reichskirchengut) galt. Dieser Reichsgutcharakter konnte erst zu Beginn des 14. Jahrhundertes abgelöst werden. Der Löwe oberhalb des Tores ersetzt ab dem 14. Jahrhundert den Adler. Er bezieht sich auf das Wappentier des bayerischen Herrschergeschlechts der Wittelsbacher. Sie waren jetzt die alleinigen Herren in München. Sie förderten die Stadt, in der sie ihre Residenz hatten, und bauten sie aus.

Seit dem 15. Jahrhundert führte die Stadt die Farben des Heiligen Römischen Reiches: Gold (Gelb) und Schwarz, um auf diese Weise die Erinnerungen an die Zeit Kaiser Ludwigs des Bayern hochzuhalten.

Großes Münchner Stadtwappen

DER ALTE HOF

Der Alte Hof, ältester Sitz der bayerischen Herrscher in München, ist 800 Jahre alt. Er hat die Form einer vierseitigen Burganlage, die am Rande der Stadt im Nordosten auf einer Anhöhe oberhalb der Isar lag. Bei Ausgrabungen stieß man auf die Reste eines großen steinernen Gebäudes und zweier Holzhäuser des 12. Jahrhunderts, wohl Wirtschaftsgebäude und Werkstätten. Auch eine Schmiede befand sich damals schon im Hof. Später kamen im Süden des Areals ein Torturm und ein weiterer Steinbau hinzu.

Die Münchner Burg war eine von mehreren Wohn- und Regierungssitzen der Wittelsbacher Herzöge. Diese herrschten seit 1180, als Kaiser Barbarossa Pfalzgraf Otto mit dem Herzogtum Bayern belehnte. Nach der Teilung des Herzogtums in Ober- und Niederbayern im Jahre 1255 gewann München an Bedeutung: Es wurde zum Verwaltungsmittelpunkt und Regierungssitz des oberbayerischen Herzogtums unter Herzog Ludwig II. dem Strengen (1253–1294). Auch sein ältester Sohn, Rudolf I. (1294–1317), bevorzugte München als Wohnsitz: Hier stellte er viele Urkunden aus und versammelte seine Beamten um sich.

Seine Glanzzeit erlebte der Alte Hof im 14. Jahrhundert. Er diente Herzog Ludwig IV., der 1314 zum König gewählt und 1328 in Rom zum Kaiser des Heiligen Römischen Reiches gekrönt wurde, als bevorzugter Wohnort und Pfalz. Der Zwingerstock im Westen wurde nun repräsentativ ausgebaut und eine größere Hofkirche errichtet, die Margarethen- bzw. spätere Lorenzkapelle. Sie wurde 1324 geweiht und beherbergte bis 1350 die

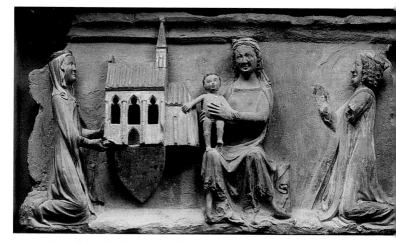

Stifterrelief aus der St. Lorenzkapelle im Alten Hof, 1324.
Original im Bayerischen Nationalmuseum, München

Reichsinsignien. In der Burg waren damals auch Kanzlei und Archiv untergebracht.

Nach Ludwigs Tod 1347 sind im Alten Hof weitere vier Steinbauten, außerdem Wehrgänge, Küchen, Badstuben und eine große Dürnitz (beheizbarer Saal) belegt. Der inzwischen eng gewordene Herrschaftssitz im Zentrum Münchens und schwierige politische Verhältnisse veranlassten die Herzöge, 1384 eine neue Residenz, die sogenannte Neuveste, zu errichten. Dieser Vorläuferbau der heutigen Residenz lag wiederum am nordöstlichen Rand der größer gewordenen Stadt und war anfangs nur als Fluchtburg gedacht. Bis ins 16. Jahrhundert blieb der Alte Hof eigentlicher Wohnsitz der Herrscherfamilie.

Um 1460/70 wurde unter den Herzögen Sigmund und Albrecht IV. der Alte Hof nochmals ausgebaut. Man stockte den Torturm auf, schmückte die Fassaden und wertete die Innenausstattung im Burg- und Zwingerstock auf. 1505 wurden schließlich die nieder- und oberbayerischen Herrschaftsbereiche der Wittelsbacher wieder zusammengeführt.

Der Alte Hof in München war damit die Residenz eines nunmehr ungeteilten Herzogtums Bayern.

Neue Gestalt – neue Aufgaben: Der Alte Hof als Verwaltungs- und Wirtschaftszentrum

Die Wittelsbacher bauten ihre Territorialherrschaft systematisch aus und benötigten als sichtbares Zeichen dafür eine zeitgemäße, repräsentative Residenz. Diese war zunächst primär Sitz der weiblichen Familienmitglieder. Seit der ersten Hälfte des 16. Jahrhunderts verlagerte der Herzog seinen Hof in die neue Residenz.

Der Alte Hof blieb Wohnsitz für Mitglieder der großen herzoglichen Familie und deren Gäste. Vor allem aber waren hier zentrale staatliche Behörden untergebracht, wie die Hofkammer (Finanzverwaltung) und die Ratsgremien. Auch das neu geschaffene, einträgliche herzogliche »Braune Brauhaus« stand hier von 1589 bis 1808.

Am 1. Januar 1806 wurde Bayern Königreich. Verwaltung und Regierung des Landes formierten sich völlig neu. Der Alte Hof diente seither fast ausschließlich als Sitz der staatlichen Finanzverwaltung. Baufällige Gebäudetrakte wurden abgerissen (Lorenzkapelle 1816) und durch größere Verwaltungsbauten (Zollamt und Steuerkatasteramt) ersetzt. Seit 2003 erhielten die sanierten und teilweise neu errichteten Bauten im Alten Hof vielfältige Nutzungszwecke.

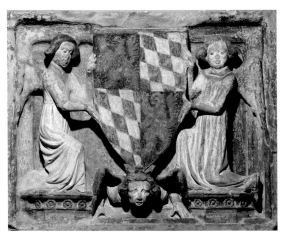

Von Engeln gehaltenes Pfalz-Bayerisches Wappen aus der St. Lorenzkapelle im Alten Hof, 1324. Original im Bayerischen Nationalmuseum, München

Nutzungen des Alten Hofes nach dem Neubau der Residenz

Unterkunft für Familie und Gäste

Bis ins 16. Jahrhundert diente der Alte Hof als Wohn- und Regierungssitz. Nach dem Umzug in die neue Residenz um 1550 lebten im Alten Hof bis zum Ende des 16. Jahrhunderts noch Familienmitglieder und hohe Gäste des Herrschers.

Finanzverwaltung

Fast 500 Jahre lang waren im Alten Hof die höchsten staatlichen Finanzbehörden untergebracht. 1581 erhielt die Finanzverwaltung des Landesherrn ein eigenes Gebäude, den Pfisterstock. 1960 zog das staatliche Finanzamt in den Brunnenstock, der 2004 abgerissen und 2006 erneuert wurde.

Archiv

In der Kanzlei wurden herzogliche Urkunden ausgestellt und aufbewahrt. Seit dem 16. Jahrhundert verwahrte sie der zuständige Hofrat im Pfisterstock. Sie sind die Vorläufer der Staatlichen Bayerischen Archive.

Bibliothek

Herzog Albrecht V. kaufte bedeutende Büchersammlungen auf. 1599 war die Hofbibliothek im Hofkammergebäude (Pfisterstock) untergebracht. Die ca. 11 000 Bände, prachtvolle Handschriften, Globen und wissenschaftliche Instrumente waren auch für Gelehrte zugänglich. Sie sind der Grundstock für die Bestände der Bayerischen Staatsbibliothek.

Rechtsprechung

Seit etwa 1550 waren im Alten Hof verschiedene Instanzen der Gerichtsbarkeit angesiedelt, darunter die höchsten Rechtsinstanzen des Landes.

Hofbräuhaus

Mehr als 200 Jahre lang wurde im Alten Hof Bier gebraut. Das erste Hofbräuhaus gab Herzog Wilhelm V. in Auftrag. Es wurde am östlichen Burgrand direkt am Pfisterbach errichtet. Bis 1808 wurde im Alten Hof noch Bier gebraut und im berühmten Bockkeller Bockbier ausgeschenkt.

Harnischkammer

Die Harnisch- oder Rüstkammer im Pfisterstock war Aufbewahrungsort für Rüstungen und Waffen, bis ein großer Brand am 22. Juli 1578 diesen Gebäudetrakt zerstörte.

Weinkeller

In den Kellern des Alten Hofes lagerten Vorräte, um die sich ein Kellermeister und seine Knechte kümmerten. Im Zwingerstock befand sich bis ins 19. Jahrhundert hinein der fürstliche Weinkeller. Auch heute wird hier noch Wein getrunken.

Baugeschichte des Alten Hofes in Zahlen

Ende des 12. Jh. / um 1200

Vierseitige Burganlage auf einer Hangkante innerhalb der ersten Stadtbefestigung mit einem größeren steinernen Gebäude auf der Stadtmauer und zwei hölzernen Pfostenhäusern, wohl Wirtschaftsgebäude und Werkstätten; erste Zufahrt von Westen, in Höhe des heutigen Durchgangs von der Dienerstraße

1. Hälfte 13. Jh.

Errichtung eines Torturms im Süden und eines Gebäudetrakts im Westen mit hölzernem Vorbau (Burgstock)

1324

Weihedatum der Margarethen- bzw. Lorenzkapelle

1324–1350

Aufbewahrung der Reichskleinodien in der Kapelle

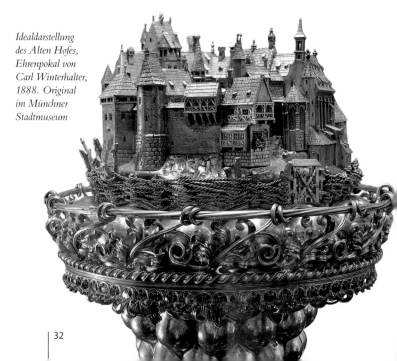

Idealdarstellung des Alten Hofes, Ehrenpokal von Carl Winterhalter, 1888. Original im Münchner Stadtmuseum

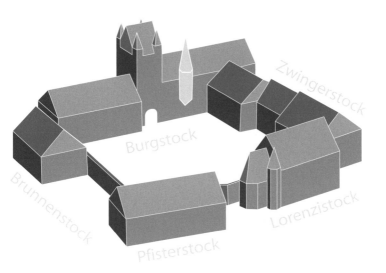

14. Februar 1327
Stadtbrand in München, bei dem ein Drittel der Stadt und auch ein Teil der herzoglichen Burg (Holzbauten?) zerstört wurden

1359–1364
Weitere vier Steinhäuser belegt, ebenso: ein »new hauß«, große Dürnitz, Küchen, Badstuben, Wehrgang an der Kapelle außen

um 1460/70
Ausbau von Burg- und Zwingerstock: Aufstockung des Torturms, Affenerker und vertäfelter Saal, Saal mit genealogischen Wandmalereien, Kellergewölbe

1563–1567
Bau der Alten Münze von Wilhelm Egckl, als Marstall und als Kunstkammer mit Verbindungsgang zum Alten Hof

22. Juli 1578
Brand von Hofmühle, Hofpfisterei und Harnischkammer im Pfisterstock

1579–1581

Bau des dreigeschossigen Pfisterstocks für Bibliothek, Marställe und Hofkammer durch Wilhelm Egckl

1589

Bau des »Braunen Brauhauses« (erstes Hofbräuhaus)

1816–1819

Abbruch der Lorenzkapelle, Neubau des Lorenzistocks (Zoll), Teilabbruch des südlichen Torturms 1813

1829–1832

Neubau des Brunnenstocks von G. F. Ziebland – Rentämter, Steuerkatasterbüro

1902–1903

Neubau des Brunnenstocks von Heilmann/Littmann

1944

Zerstörung im Zweiten Weltkrieg (Brunnen- und Lorenzistock)

1957/58 und 1959–61

Abbruch und Neubauten von Pfister- und Brunnenstock

1966/68

Wiederherstellung des Torturms

2000–2003

Sanierung des Zwinger- und Burgstocks und Einzug staatlicher Kulturinstitutionen

2004–2006

Abbruch und Neubau von Brunnen- und Pfisterstock (Auer + Weber), Teilneubau des Lorenzistocks (Prof. Kulka)

Die Legende vom Affenturm
aus dem 19. Jahrhundert

Die Legende erzählt, am bayerischen Herzogshof sei ein zahmer Affe gehalten worden, der frei herumlief. Eines Tages sei aus Unachtsamkeit des Gesindes ein Schwein in die Kammer des jüngsten Kindes, des späteren Kaisers Ludwig, geraten, der unbeaufsichtigt in der Wiege lag. Als das Schwein das Kind habe packen wollen, holte der Affe das Kind aus der Wiege und kletterte mit ihm durch das Fenster bis auf den Turm hinauf. Dort fletschte er die Zähne und schaukelte, sehr zum Entsetzen der inzwischen aufmerksam gewordenen Hofgesellschaft, das Kind auf den Armen. Ganz friedlich kam er aber später wieder herunter und legte das Kind in seine Wiege zurück.

In Erinnerung an die Rettung sei dem Affen später mit einer Figur auf der Spitze eines Türmchens der Lorenzkapelle ein Denkmal gesetzt worden. Nach dem Abriss der Lorenzkapelle 1816 übertrug sich die Legende auf den »Affenerker« am Burgstock.

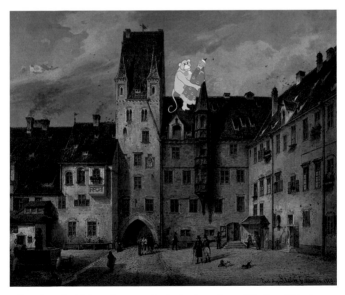

Filmstill aus der Multimediapräsentation in der Ausstellung »Münchner Kaiserburg«

LUDWIG DER BAYER

Kämpfer und Kaiser

Bedeutendster Bewohner des Alten Hofes war Kaiser Ludwig IV. (1282–1347) aus der Familie der Wittelsbacher. Die Zeit seiner Herrschaft war geprägt vom letzten mittelalterlichen Machtkampf zwischen Papst und Kaisertum. Seine Zeitgenossen sagten ihm eine gewinnende Ausstrahlung, Leutseligkeit, Klugheit, aber auch Sprunghaftigkeit und Unberechenbarkeit nach.

Porträt Ludwigs IV., Initiale einer Urkunde für die Stadt Passau, 1345

Ludwig wurde 1282 als zweiter Sohn des oberbayerisch-pfälzischen Herzogs Ludwigs des Strengen und seiner habsburgischen Gemahlin Mechthild geboren, vermutlich im Alten Hof in München.

1301 hatte er sich gegenüber seinem älteren Bruder Rudolf das Recht erkämpft, als Herzog mitzuregieren. Als erster Wittelsbacher wurde er 1314 zum römisch-deutschen König gewählt und 1328 in Rom zum Kaiser des Heiligen Römischen Reiches gekrönt. Beide Würden machte man ihm jedoch streitig. Gegenkönige waren zu Lebzeiten seine Konkurrenz, und die Päpste bestritten Ludwigs Legitimation als Herrscher. Sie belegten ihn mehrfach mit dem Kirchenbann. Papst Johannes XXII. nannte ihn abschätzig nur »den Bayern«. Ursprünglich als Schimpfwort gedacht, wurde dieser Beiname nach seinem Tod 1347 bis heute stolz als Ehrentitel verwendet.

Auf der Rückreise von Rom schloss er 1329 mit seinen pfälzischen Verwandten den für Bayern

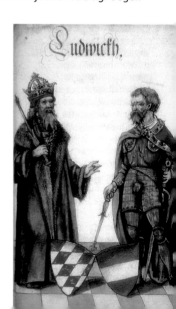

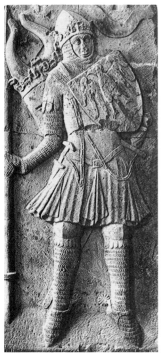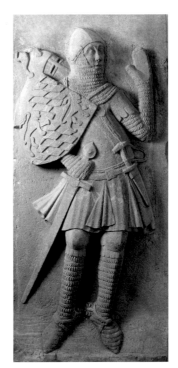

Ludwig IV. (links) und Pfalzgraf Rudolf I., Reliefs aus dem Kurfürstenzyklus des Mainzer Kaufhauses, um 1320/30

langfristig wirksamen Hausvertrag von Pavia, der die beiden Landesteile bis 1777 trennen, die bayerische Herrschaft aber auch stabilisieren sollte.

Im Reich hatte Ludwig nicht nur Gegner: Zu seinen zahlreichen Anhängern zählte auch eine Reihe berühmter Gelehrter, die unter seinem Schutz in München Schriften gegen die Kirche verfassten.

Ludwig reiste Zeit seines Lebens viel durch die Lande, doch weilte er häufig und gerne in München. Hierher, in die Lorenzkapelle des Alten Hofs, ließ er als sichtbares Zeichen seiner legitimen Königswürde die Reichsinsignien (Krone, Heilige Lanze, Szepter, Reichsapfel, Gewänder, Reliquien) bringen, die von 1324 bis 1350 hier aufbewahrt wurden.

Ludwig der Bayer und sein Cousin
Friedrich der Schöne, Georg Sorg, 1565

Die Reichsinsignien

Unter den Reichsinsignien versteht man eine Reihe von Herrschaftszeichen, wie Krone, Szepter oder Reichsapfel sowie Gewänder und kirchliche Schätze. Wer über diese Gegenstände verfügte, sie aufbewahrte und zeigte, war der rechtmäßige Herrscher. Seine Macht war von Gottes Gnaden legitimiert. Während der Regierungszeit Ludwigs IV. wurden die Reichsinsignien in der Lorenzkapelle der Kaiserburg aufbewahrt und zu besonderen Anlässen ausgestellt. Tausende pilgerten nach München, um sich diesen Schatz anzusehen und dadurch Ablass, also Vergebung von Sünden, zu erhalten.

Zur Zeit Ludwigs IV. bestanden die Reichsinsignien aus folgenden Gegenständen:

Ottonische Reichskrone

Szepter und Reichsapfel

Adlerdalmatika und Stola

Krönungsgewänder

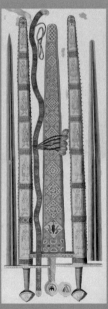
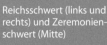

Reichsschwert (links und rechts) und Zeremonienschwert (Mitte)

• Säbel Karls des Großen • Reichskreuz • Heilige Lanze • Reliquien, darunter ein Zahn Johannes des Täufers

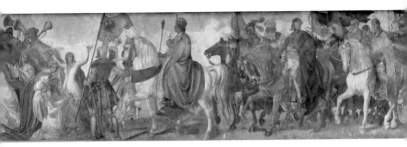

*Triumphzug Ludwigs IV. nach der siegreichen Schlacht bei Mühldorf im Jahre 1322
(Auschnitt). Von König Ludwig I. in Auftrag gegebenes Fresko am Isartor,
Bernhard von Neher, 1835*

Tod und Nachleben Ludwigs

Kaiser Ludwig starb nach 33 Herrschaftsjahren 1347 auf
der Jagd in der Nähe von Kloster Fürstenfeld, ohne zuvor
die Absolution erhalten zu haben. Der vom Papst
gebannte Kaiser hätte nach geltendem Kirchenrecht eigentlich
nicht in einem geweihten Raum bestattet werden dürfen. Den-
noch erhielt er in der Münchner Frauenkirche sein Grab. Diese
Grabstätte wurde im Auftrag seiner Nachfolger im Laufe der Zeit
immer prächtiger ausgestattet.

Über Jahrhunderte hinweg bedienten sich die bayerischen
Herrscher der Gestalt Ludwigs, um ihre eigenen politischen Ambi-
tionen zu rechtfertigen. Mit Hilfe von zahlreichen Gemälden, Skulp-
turen, Wappenzyklen und Denkmälern sollte an Kirchen, Schlössern
und Plätzen immer wieder an Kaiser Ludwig erinnert und damit
unterstrichen werden, wie lange das Haus Wittelsbach schon eine
Hauptrolle auf der großen politischen Bühne Europas spielte.

Die heutige Sicht von Ludwigs Herrschaft ist mehr als alles
andere von dem langen, heftigen Kampf zwischen ihm als König
und Kaiser und den Päpsten geprägt. Dabei ist es ihm gelungen,
den Unabhängigkeitsanspruch weltlicher Herrschaft im Reich
gegenüber der Kurie zu behaupten.

Im Sinne bayerischer Hausmachtpolitik war Ludwigs eigene
Regierungszeit ein Erfolg. Er hinterließ bei seinem Tod eine präch-
tige, auch innerdynastisch befriedete Machtbasis mit bedeutenden

*»Wahre Abbildungen der sämtlichen Reichskleinodien«,
Johann A. Delsenbach, kolorierte Kupferstiche, 1790.
Originale im Germanischen Nationalmuseum, Nürnberg*

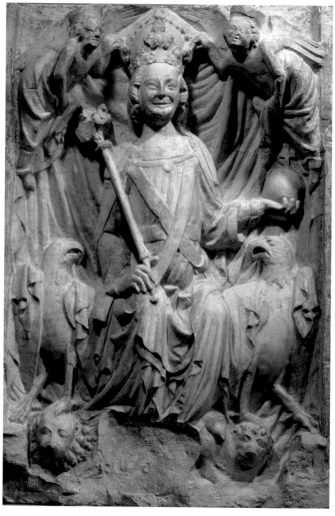

Kaiserrelief Ludwigs IV., Gipsabguss eines Sandsteinreliefs von 1332–1340, um 1868

territorialen Zugewinnen in den Niederlanden, Tirol und der Mark Brandenburg. Seinen Nachfolgern gelang es jedoch nicht, diesen Status zu bewahren.

Ludwig der Bayer von A bis Z

A Alter Hof
Der Alte Hof in München: Pfalz, Kaiserburg und bevorzugter Wohnsitz Ludwigs und wohl sein Geburtsort im Jahr 1282.

B Bannflüche
In den Jahren 1324 bis 1346 belegte der Papst über Ludwig und seine Anhänger mehrfach den Kirchenbann, eine der schlimmsten kirchlichen Strafen im Mittelalter. Ludwig wurde insgesamt neunmal exkommuniziert, das heißt von der Kirchengemeinschaft und damit von allen kirchlichen Sakramenten ausgeschlossen. Der Papst erkannte Ludwig sogar alle Herrschaftsrechte ab, nannte ihn geringschätzig »bavarus« = »der Bayer«.

C Charakter
Ludwig galt als hartnäckig, tüchtig unter Waffen, in Entscheidungen oft sprunghaft. Er wird als umgänglicher, gütiger Mensch beschrieben, der Tanz und Essen liebte.

D Deutsch
Deutsch als Kanzlei- und Urkundensprache verdrängte seit Ludwig die lateinische Sprache.

E Eltern
Herzog Ludwig II. (1229–1294) »der Strenge« von Oberbayern und Pfalzgraf bei Rhein ist der Vater von Ludwig IV. Seinen Beinamen »der Strenge« erhielt Ludwig II., weil er seine erste Ehefrau Maria von Brabant (*1226) fälschlicherweise des Ehebruchs verdächtigte und sie 1256 hinrichten ließ. Als Sühne für diese Tat stiftete er das Kloster Fürstenfeld (Fürstenfeldbruck). Seine dritte Gemahlin Mechthild Mathilde von Habsburg (1251–1304) war die Mutter Kaiser Ludwigs IV.

Ludwig der Strenge

F Franziskaner
Einige prominente Franziskaner und Gelehrte wie William von Occam und Marsilius von Padua unterstützten Ludwig im Kampf gegen den Papst. Als Ketzer verurteilt fanden sie Schutz in München.

G Geburt

Ludwig wurde 1282 in München, wohl im Alten Hof geboren.

Grablege

Trotz Exkommunikation wurde Ludwig in der Münchner Frauen-
kirche bestattet, wo schon seine erste Frau Beatrix begraben
lag.

H Hausmacht

Als Herzog, ab 1301, und als Kaiser, ab 1328, bemühte sich Lud-
wig stets um Einheit, Stabilisierung und Ausweitung der wittels-
bachischen Hausmacht: 1340 durch Vereinigung Oberbayerns
mit Niederbayern.

Hausvertrag von Pavia

1329 regelte dieser Vertrag das Verhältnis der Bayerischen
Wittelsbacher mit den Pfälzischen Wittelsbachern und die
Erbfolge der Familie.

I Insignien

Der Besitz der Reichsinsignien, die 1324 bis 1350 im Alten Hof
aufbewahrt wurden, war das sichtbare Zeichen Ludwigs recht-
mäßiger Herrschaft.

J Jugend

Seine Jugend verbrachte Ludwig am Wiener Hof der Habs-
burger Verwandten. Sein Cousin und Freund Friedrich der
Schöne wurde aber 1313 sein politischer Hauptgegner.

K König

Ludwig wurde 1314 in Frankfurt zum König gewählt. Gegen-
könig war 1314 bis 1322 sein Cousin Friedrich der Schöne.

Kaiser

1328 wurde Ludwig in Rom zum Kaiser des Heiligen Römischen
Reiches gekrönt.

L Luxemburger

Die Dynastie der Luxemburger gehörte neben den Habsbur-
gern zu den bedeutendsten Herrscherfamilien Europas. Mit
dem Hause Wittelsbach konkurrierten sie um die Königsmacht.
Aus ihren Reihen stammten Förderer Ludwigs, wie König
Johann von Böhmen, aber auch Gegner, wie dessen Sohn
König Karl IV.

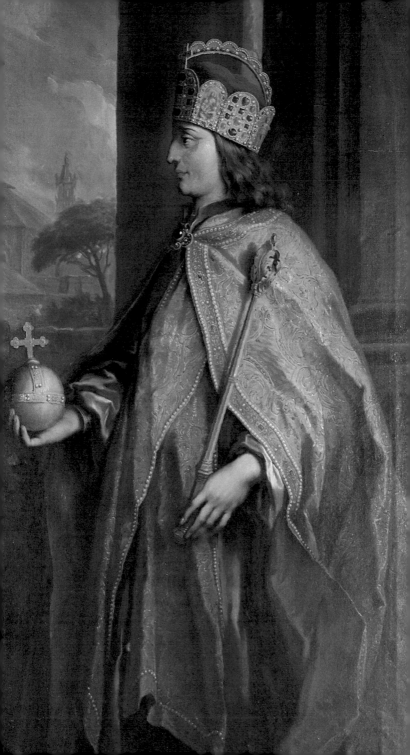

M München

Von Ludwig besonders gefördert, wuchs die Stadt wirtschaftlich.

Münchner Vertrag

1325 ernannte Ludwig in diesem Vertrag seinen ehemaligen Rivalen Friedrich den Schönen zum Mitkönig.

N Nürnberg

Nürnberg, Frankfurt und andere Reichsstädte förderte Ludwig sehr und hielt sich oft hier auf.

O Oberbayerisches Landrecht

1346 verfasst, regelte das Oberbayerische Landrecht über Jahrhunderte vereinheitlichend privatrechtliche, strafrechtliche und verfahrensrechtliche Fragen.

P Päpste in Avignon

Seit 1309 hatten die Päpste ihren Sitz in Avignon. Ludwig hatte mit Johannes XXII. (1316–1334), Benedikt XII. (1334–1342) und Clemens VI. (1342–1352) drei mächtige Widersacher in seinem Kampf um die Unabhängigkeit seiner weltlichen Macht. In Rom unterstützte Ludwig daher die Wahl eines Gegenpapstes: Nikolaus V. (1328–1330).

Q Quartiere

Ludwig hatte als reisender Herrscher viele Quartiere im ganzen Reich.

R Romzug

Nach seiner Krönung mit der lombardischen Krone in Mailand 1327 brach Ludwig zu seinem Romzug auf (1327–1330).

S Schlacht von Mühldorf

Am 28. September 1322 fand die Schlacht bei Mühldorf statt, in der Ludwig seinen Gegenkönig Friedrich von Habsburg, genannt Friedrich der Schöne, besiegte.

T Tod

Am 11. Oktober 1347 erlitt Ludwig einen plötzlichen Herztod auf der Bärenjagd in Puch bei Fürstenfeld. Er starb ohne Versöhnung mit dem Papst.

U Unterstützung

Zahlreiche Klöster erhielten Privilegien und Unterstützung von Ludwig: Kloster Ettal (1330) und Kloster Fürstenfeld.

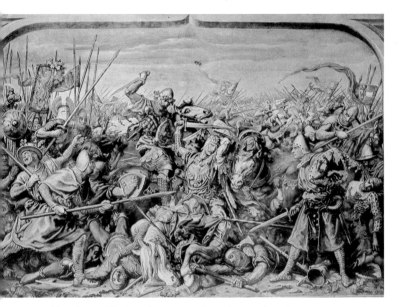

Die Schlacht bei Mühldorf im Jahre 1322, Lithographie, Joseph Widmann, 1902

V verheiratet

In erster Ehe (1309?) war Ludwig mit Beatrix von Schlesien ver-heiratet (6 Kinder). In zweiter Ehe (1324) heiratete er Margarethe von Holland (10 Kinder).

W Wahl zum König

Am 20. Oktober 1314 wurde Ludwig durch fünf Kurfürsten in Frankfurt zum König gewählt. In einer Doppelwahl kürten am 19. Oktober 1314 andere Kurfürsten Friedrich den Schönen zum Gegenkönig. Gekrönt wurde Ludwig am »rechten Ort« Aachen am 25. November 1314.

Z Zugewinn

Während seiner Regentschaft verzeichnete Ludwig umfangrei-che territoriale Zugewinne für seine Familie: Brandenburg 1323–1373, Tirol 1342–1369, Holland 1345–1425/33.

Zeitleiste zum Leben Ludwig des Bayern

1282 Geburt Ludwigs

1294 Tod des Vaters Ludwigs, Herzog Ludwig II. (2. Februar).
Dessen erstgeborener Sohn Rudolf I. tritt die Nachfolge
an.

1294 Heirat von Ludwigs Bruder Rudolf (1. September)

um 1300 Aufenthalt am Wiener Königshof

1304 Tod der Mutter Ludwigs, Mechthild von Habsburg
(23. Dezember)

1309 Heirat mit Beatrix von Schlesien-Glogau

1301 Ludwig wird von Rudolf als Mitregent über Bayern/Pfalz
anerkannt (20. Juli)

1310 Teilung Oberbayerns, Ludwig regiert selbstständig
(1. Oktober)

1312 Tod Herzog Ottos III., Ludwig wird Vormund über
die minderjährigen niederbayerischen Herrscher
(9. September)

1313 Münchner Friede macht Landesteilung von 1310 rück-
gängig (21. Juni); Tod König Heinrichs VIII. (24. August);
Pfalzgraf Rudolf schwenkt ins habsburgische Lager über;
Schlacht bei Gammelsdorf gegen die Österreicher unter
Friedrich den Schönen (9. November)

1314 Wahl Ludwigs IV. zum deutschen König (20. Oktober);
Krönung in Aachen (25. November)

1315 München erhält verschiedene Privilegien

1317 Vertrag mit Rudolf sichert Ludwig die Alleinregierung
in Bayern und Pfalz

1319 herzoglicher Verzicht auf das Münchner Ungeld

1322 Tod von Königin Beatrix (24. August); Sieg bei Mühldorf
über Friedrich den Schönen (28. September)

1323 Belehnung seines Sohnes mit Mark und Kurfürstentum
Brandenburg sowie mit Pommern; Eröffnung des päpst-
lichen Prozesses gegen Ludwig (8. Oktober); Nürnberger
Appellation Ludwigs gegen das Verfahren (18. Dezember)

1324 Heirat mit Margarethe von Holland in Köln (25. Februar);
Erster Bann Ludwigs (23. März); Sachsenhäuser Appella-
tion Ludwigs gegen Bann und Anschuldigungen (22. Mai)

1324–50 Reichsinsignien in München

1325 »Trausnitzer Sühne« (13. März); Münchner Vertrag
mit Friedrich dem Schönen (5. September)

1326 Marsilius von Padua flieht an den Münchner Königshof

1327–39 Italienzug

1327 Krönung in Mailand mit Langobardenkrone (31. Mai)

1328 Kaiserkrönung im Petersdom Rom (17. Januar);
Absetzungserklärung von Papst Johannes XXII.
(18. April)

1328 erneute Krönung Ludwigs durch den Gegenpapst
Nikolaus V. (22. Mai)

1329 Hausvertrag von Pavia (4. August)

1330 Tod Friedrichs des Schönen (13. Januar);
Gründung des Ritterstifts Ettal (28. April)

1332 Salzhandelsprivilegien Münchens

1337 Isartor und damit Stadtbefestigung
Münchens vollendet

1338 Weistum von Rhens (16. Juli);
Kaiserliches Gesetz »Licet
iuris«, Koblenzer Reichstag

1339 Friede und Einigung Ludwigs
mit dem niederbayerischen
Herzog Heinrich dem Älteren
(16. Februar)

1340 Münchner Stadtrechtskodi-
fikation von Ludwig feierlich
bestätigt; Wiedervereinigung
von Nieder- und Oberbayern

*Die Goldene Bulle von Kaiser
Ludwig IV., Siegel, 1327/28*

1342 Verheiratung seines Sohnes
Ludwig mit Margarethe von
Tirol (10. Februar)

1345/46 erbt die Gebiete Holland, Seeland und Hennegau von
seiner zweiten Frau Margarethe von Holland

1346 Oberbayerisches Landrecht (7. Januar); letzter päpst-
licher Bannfluch gegen Ludwig (13. April); Wahl Karls
von Luxemburg, Markgraf von Mähren, zum (Gegen-)
König (11. Juli)

1347 Tod Ludwigs (11. Oktober)

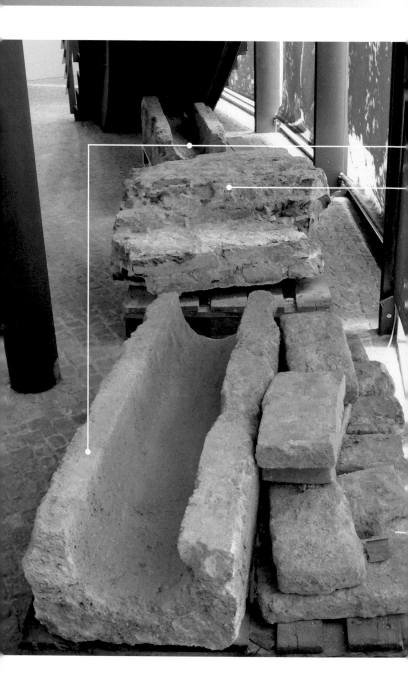

FUNDSTÜCKE
STEINFRAGMENTE UND AUSGRABUNGEN
AUS DEM ALTEN HOF

Abflussrinnen aus Tuffstein aus dem
herzoglichen Bad oder der Küche, 16. Jahrhundert

Fragment einer Ziegelmauer aus dem
ehemaligen Braunen Brauhaus, 1590

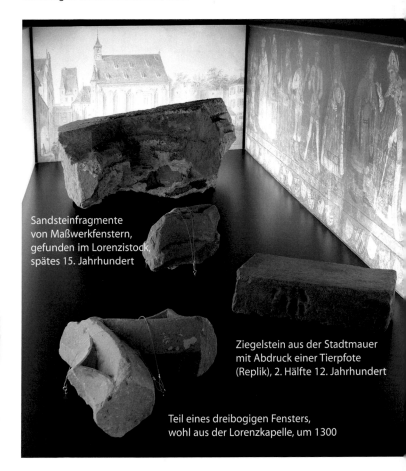

Sandsteinfragmente
von Maßwerkfenstern,
gefunden im Lorenzistock,
spätes 15. Jahrhundert

Ziegelstein aus der Stadtmauer
mit Abdruck einer Tierpfote
(Replik), 2. Hälfte 12. Jahrhundert

Teil eines dreibogigen Fensters,
wohl aus der Lorenzkapelle, um 1300

Metallfunde von archäologischen Ausgrabungen 2004 aus dem Bereich der Harnischkammer und der Hofschneiderei. Ein Großfeuer hatte diesen Gebäudeteil am 22. Juli 1578 völlig zerstört.

Bleiplombe von einem Stoffballen

Miederhaken und Ösen

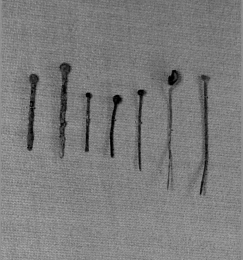

Ohrlöffel, Teil eines Toilettenbestecks

Nadeln

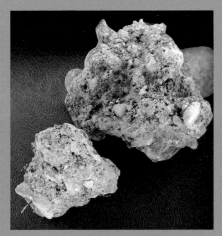

Zwei Klumpen aus dem Bereich der Harnischkammer. Durch den Brand 1578 sind Metallgegenstände mit Erde und Steinen verbacken.

Reste eines Nuppenbechers, auch »Krautstrunk« genannt. Mund geblasenes Glas, Deutschland, um 1500

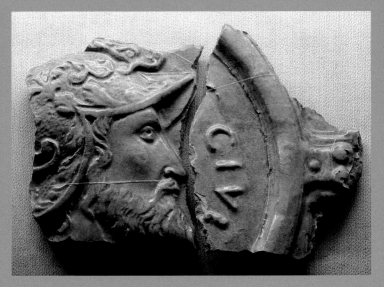

Reste einer grünglasierten Ofenkachel mit dem Bildnis des römischen Kaisers Claudius, vermutlich Süddeutschland, Mitte 16. Jahrhundert

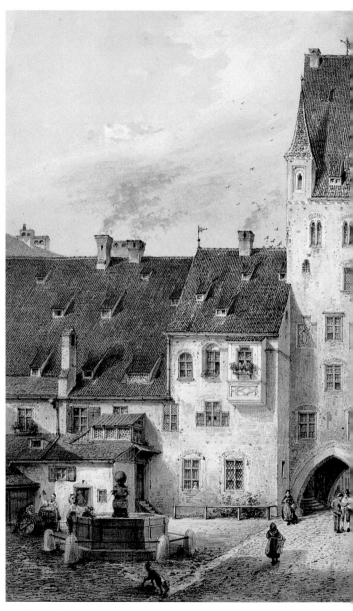

Ansicht des Alten Hofes, Carl August Lebschée, 1869.
Original im Münchner Stadtmuseum

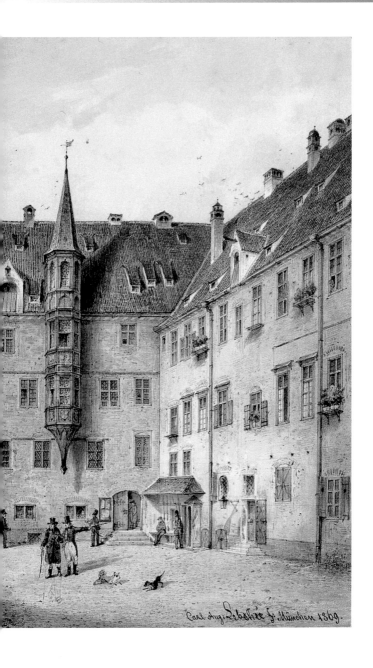

Carl Aug. Lebschée f. München 1869.

MÜNCHNER KAISERBURG

ALTER HOF

Eine Ausstellung der Landesstelle für die nichtstaatlichen Museen in Bayern im Auftrag des Freistaats Bayern

Schirmherr
S. K. H. Prinz Luitpold von Bayern

Projektkoordination
Dr. Hannelore Kunz-Ott,
Landesstelle für die nichtstaatlichen Museen

Projektkoordination Gestaltung
Dipl.-Ing. (FH) Eva-Maria Fleckenstein,
Landesstelle für die nichtstaatlichen Museen

Wissenschaftliches Konzept
Dr. Uta Piereth | Ursula Eymold

Konzept Medien und Gestaltung
Michael Hoffer | Ursula Eymold

Medientechnische Planung und Realisierung
P.medien

Fachliche Beratung
Dr. Richard Bauer, Stadtarchiv München | Dr. Christian Behrer, Büro für Denkmalpflege, Regensburg | Dr. Johannes Erichsen, Bayerische Verwaltung der staatlichen Schlösser, Gärten und Seen, München | Dr. Michael Henker, Haus der Bayerischen Geschichte, Augsburg | Karl Schnieringer, Bayerisches Landesamt für Denkmalpflege

Alter Hof – Ausstellung »Münchner Kaiserburg«

Dank gilt unseren Förderern und Partnern
Bayerische Landesstiftung
Kulturstiftung der Stadtsparkasse München
Kreissparkasse München Starnberg
König Ludwig GmbH & Co KG Schlossbrauerei Kaltenberg
Firma Betten Rid

Abbildungsnachweis
Landesstelle für die nichtstaatlichen Museen (Lisa Söllner), München:
 Titelseite unten, vordere Umschlaginnenseite, Seite 16/17, 18, 32, 41,
 48, 49, 50, 51, 55
Niklaus Leuenberger, Weßling: Titelseite oben, Seite 26
Michael Hoffer, Büro für Gestaltung, München: Seite 2/3, 6, 30, 31
Bayerische Verwaltung der staatlichen Schlösser, Gärten und Seen,
 München: Seite 10, 43
Staatliche Graphische Sammlung, München: Seite 12
Bayerisches Landesamt für Denkmalpflege, München: Seite 15
Münchner Stadtmuseum, München: Seite 14, 24, 52/53
Archiv des Erzbistums München und Freising, München: Seite 20
Bayerisches Nationalmuseum, München: Seite 22, 28, 29, 40
Stadtarchiv München: Seite 25 oben
Landeshauptstadt München: Seite 25 unten
P.medien, München: Seite 33, 35, hintere Umschlagklappe innen
Stadtarchiv Passau: Seite 36 oben
Landesmuseum Mainz: Seite 37
Bayerische Staatsbibliothek, München: Seite 36 unten
Germanisches Nationalmuseum, Nürnberg: Seite 38
Baureferat der Landeshauptstadt München: Seite 39 (Hochauflösende
 fotogrammetrische Friesdokumentation. © ArcTron 3D GmbH,
 www.arctron.de)
Haus der Bayerischen Geschichte, Augsburg / Stadtarchiv Mühldorf am Inn:
 Seite 45
Bayerisches Hauptstaatsarchiv, München: Seite 47

Redaktion
Susanne Stettner M.A. | Sabine Garau M.A.

Lektorat, Layout und Herstellung
Edgar Endl

Reihengestaltung
Margret Russer, München

Lithos
Lanarepro, Lana (Südtirol)

Druck und Bindung
F&W Mediencenter, Kienberg

Bibliografische Information der Deutschen Nationalbibliothek
Die Deutsche Nationalbibliothekibliothek verzeichnet diese Publikation
in der Deutschen Nationalbibliografie; detaillierte bibliografische
Daten sind im Internet über http://dnb.d-nb.de abrufbar

ISBN 978-3-422-06827-8
© 2008 Deutscher Kunstverlag GmbH München Berlin